도정강면성쑨

한글어울체

㈜이화문화출판사

≪어울체≫를 펴내면서

 세종대왕께서는 우리의 고유문자이며 표음문자인 한글을 창제하시고 〈훈민정음〉을 반포하셨다. 만든 목적이 분명하고 만든 사람과 시기가 명확한 글자는 세계적으로 한글이 유일하다고 한다. 훈민정음은 그 가치가 높이 인정되어 유네스코 세계기록유산으로 선정되었다.

한글의 우수성은 더 말할 나위 없지만 인터넷의 보급과 스마트 폰이나 메일 등이 일상화되면서 문자의 과학성, 우수성, 편리성이 날로 증대되고 있다.

한글 서예도 예술성이 함께 고조되고 있다. 여러 서체들이 개발되고 많은 서예가들이 즐겨 쓰게 되어 훌륭한 예술로 승화되고 있음도 자랑스러운 일이다.

세로쓰기로 시작된 한글은 이제 모든 매체 수단이 가로쓰기로 바뀐 지 오래다. 그러나 한글 서예는 세로쓰기 체제를 벗어나지 못하고 있다. 이제는 가로로 써야 읽기도 편하고 뜻의 전달이 잘 되는 시대가 되었다. 한글 서예인의 한 사람으로 언제나 안타깝게 생각하고 있는 점이었다.

이러한 아쉬움에 부응하기 위해 가로쓰기 전용의 한글 서체 연구를 시작하고 수년간 갈고 닦았다. 우리 모두 어우러져서 쓸 서체라는 생각으로 〈어울체〉라는 이름으로 특허청에 등재하고 감히 세상에 내놓게 되었다.

아직은 미숙한 점도 있으나 앞으로 더욱 발전하여 국민 모두가 사랑하는 서체가 될 수 있도록 발전시키고자 한다.

앞으로 강호제현의 지도와 편달을 바라며 그동안 저에게 큰 힘과 용기를 주신 고양 유림봉암서예원 이경무 원장님과 회원 여러분들의 성원에 감사드리며 한글 어울체 출판을 맡아주신 서예문인화사에 깊은 고마움을 전합니다.

모정 **강 민 석** 드림(배상)

축 사

청년과 같은 열정으로 끊임없이 새로운 도전을 계속해온 모정 강민석 선생께서 희수를 훌쩍 넘긴 금년에 또 하나의 커다란 업적을 이뤄 한글 서예 "어울체"를 창안하여 출판하게 됨을 진심으로 축하드립니다.

창제의 과학성과 실용성, 아름다움에서 세계적으로 새롭게 각광받고 있는 한글이지만, 정작 한글서예는 인터넷, 스마트폰 등 첨단 문명의 기기들 앞에서 자꾸만 소외되고 외면당하고 있습니다. 모든 자료와 주변 환경과 출판물들이 가로쓰기로 되어 있는 현대의 환경에서 전통 서예의 세로쓰기와 우에서 좌로 쓰는 관습은 기계화와 실생활화의 커다란 걸림돌이었습니다. 그리하여 많은 서예가들이 한글서예의 가로쓰기를 풀어야 할 중차대한 과제로 생각하고 연구와 시도를 거듭해왔으나, 수백년간 세로쓰기를 중심으로 발전해온 한계를 극복하지 못하고 전통서예의 아름다움을 살리기에는 많은 어려움이 있었습니다. 이러한 시점에서 가로쓰기의 편리함과 한글서예의 아름다움을 동시에 만족시켜주는 모정 강민석 선생의 "어울체"는 많은 이들의 갈증과 염원을 풀어주는 쾌거라 할 수 있겠습니다. 끊임없이 연구하고 노력해 온 모정 선생의 땀의 결실에 열렬한 성원과 박수를 보냅니다.

전통을 존중하면서 새로운 서예의 길을 찾아 가는 모정 선생님의 열정이야말로 법고창신(法古創新)의 모범이기에 옷깃을 여며 경의를 표하지 않을 수 없습니다. 모정 선생을 통하여 새롭게 창안된 "어울체"가 많은 사람들에게, 전 세계인에게 사랑받고 널리 쓰여지기를 기원합니다. 감사합니다.

2017. 10.

고양문화원장 **방 규 동**

디자인등록증
CERTIFICATE OF DESIGN REGISTRATION

등록
Registration Number

제 30-0865962 호

출원번호
Application Number

제 30-2015-0053440 호

출원일
Filing Date

2015년 10월 23일

등록일
Registration Date

2016년 07월 22일

등록의 구분
Type of Registration

심 사 등 록
(EXAMINED REGISTRATION)

물품류 Class

제18류

디자인의 대상이 되는 물품 Product

한글 글자체

디자인권자 Owner

강민석(390817-*****)**

경기도 고양시 일산서구 주화로 7 ,1604동301호(주엽동,강선마을)

창작자 Creator

강민석(390817-*****)**

경기도 고양시 일산서구 주화로 7 ,1604동301호(주엽동,강선마을)

위의 디자인은 「디자인보호법」에 따라 디자인등록원부에 등록되었음을
증명합니다.

This is to certify that, in accordance with the Design Protection Act, a design
has been registered at the Korean Intellectual Property Office.

2016년 07월 22일

특허청장
COMMISSIONER,
KOREAN INTELLECTUAL PROPERTY OFFICE

최 동 규

디자인등록원부

디자인 등록번호	제 0865962 호

[권 리 란]

표시번호	등 록 사 항			
1번	출원연월일	2015년 10월 23일	출원번호	2015-0053440
	등록결정(심결)연월일	2016년 07월 11일	등록의구분	심 사
	디자인의수	기본디자인 1 건		
	디자인의 대상이 되는 물품	일련번호 물품류	물 품	
		M001 제18류	한글 글자체	
	존속기간(예정)만료일	2035년 10월 23일		
			2016년 07월 22일 등록	

[등 록 료 란]

제 01 - 03 년분 (2016.07.22 ~ 2019.07.22) 금 액 11,300 원(만 65세 이상인 자) 2016년 07월 22일 납입

[디 자 인 권 자 란]

	(최종권리자) 강민석 (390817-*******) 경기도 고양시 일산서구 주화로 7 ,1604동301호(주엽동,강선마을)		
순위번호	등 록 사 항		
1번	(등록권리자) 강민석(390817-*******) 경기도 고양시 일산서구 주화로 7 ,1604동301호(주엽동,강선마을)		2016년 07월 22일 등록

* 법률 제7289호(2004.12.31)에 의거 2005년 7월 1일부터 의장을 디자인으로 변경 함

이 등본(초본)은 등록원부와 틀림이 없음을 증명합니다.

(제 000182333 호)

2016년 07월 26일

특 허 청

1

상표등록증
CERTIFICATE OF TRADEMARK REGISTRATION

등 록
Registration Number
제 40-1191934 호

출원번호
Application Number
제 40-2015-0078071 호

출원일
Filing Date
2015년 10월 23일

등록일
Registration Date
2016년 07월 22일

상표권자 Owner of the Trademark Right
강민석(390817-****)**
경기도 고양시 일산서구 주화로 7,1604동301호(주엽동, 강선마을)

상표를 사용할 상품 및 구분
List Of Goods
제 16 류
서체등 11건

위의 표장은 「상표법」에 따라 상표등록원부에 등록되었음을 증명합니다.

This is to certify that, in accordance with the Trademark Act, a trademark has been registered at the Korean Intellectual Property Office.

2016년 07월 22일

특허청장
COMMISSIONER,
KOREAN INTELLECTUAL PROPERTY OFFICE

6

상표등록원부

상 표 등 록 번 호	제 1191934 호

[권 리 란]

표시번호	등 록 사 항		상 표
1번	출원연월일	2015년 10월 23일	어울체
	출원번호	2015-0078071	
	공고연월일	2016년 04월 04일	
	공고번호	2016-0035257	
	등록결정(심결)연월일	2016년 06월 23일	
	상품류구분수	1	
	상표권의 취지	일반상표	
	상표권 설정등록일	2016년 07월 22일 등록	
	존속기간(예정)만료일	2026년 07월 22일	
	지정상품 또는 지정 서비스업	제16류 : 서체 , 글씨, 서화(書畵), 문자활자, 강철제활자, 인쇄활자, 그래픽인쇄물 및 그래픽회화, 동양화, 벽화, 인쇄용 폰트(인쇄활자), 한글글자체(인쇄활자)	

[상 표 등 록 료 란]

전액납부 10년분 (2016.07.22 ~ 2026.07.22)	금 액 211,000 원	2016년 07월 22일 납입

[상 표 권 자 란]

	(최종권리자) 강민석 (390817-*******) 경기도 고양시 일산서구 주화로 7 ,1604동301호(주엽동,강선마을)	
순위번호	등 록 사 항	
1번	(등록권리자) 강민석(390817-*******) 경기도 고양시 일산서구 주화로 7 ,1604동301호(주엽동,강선마을)	2016년 07월 22일 등록

이 등본(초본)은 등록원부와 틀림이 없음을 증명합니다.

(제 000182356 호)

2016년 07월 26일

특 허 청 장

기본필법

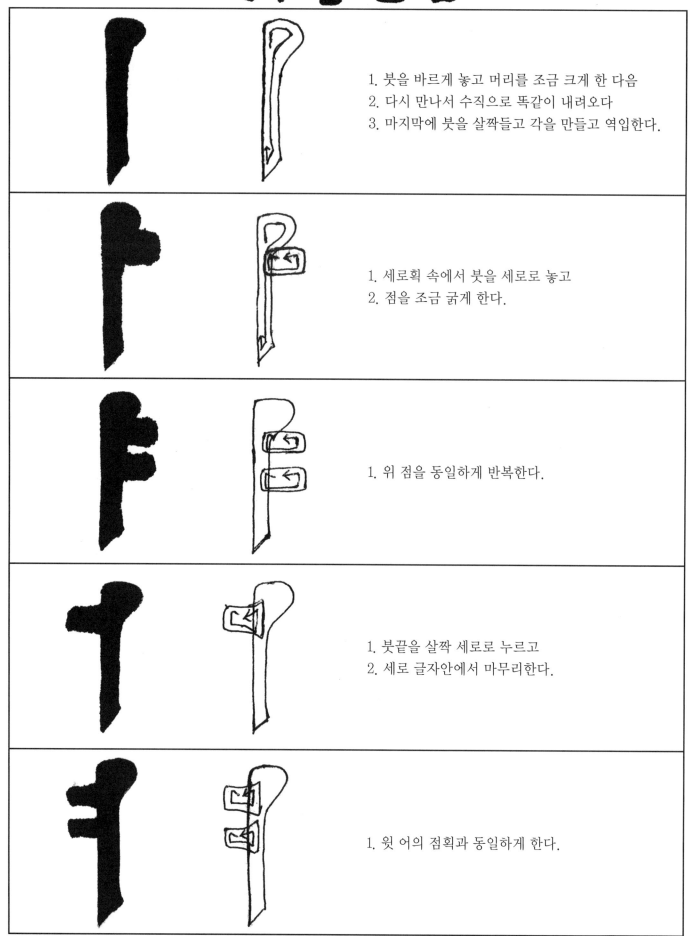

1. 붓을 바르게 놓고 머리를 조금 크게 한 다음
2. 다시 만나서 수직으로 똑같이 내려오다
3. 마지막에 붓을 살짝들고 각을 만들고 역입한다.

1. 세로획 속에서 붓을 세로로 놓고
2. 점을 조금 굵게 한다.

1. 위 점을 동일하게 반복한다.

1. 붓끝을 살짝 세로로 누르고
2. 세로 글자안에서 마무리한다.

1. 윗 어의 점획과 동일하게 한다.

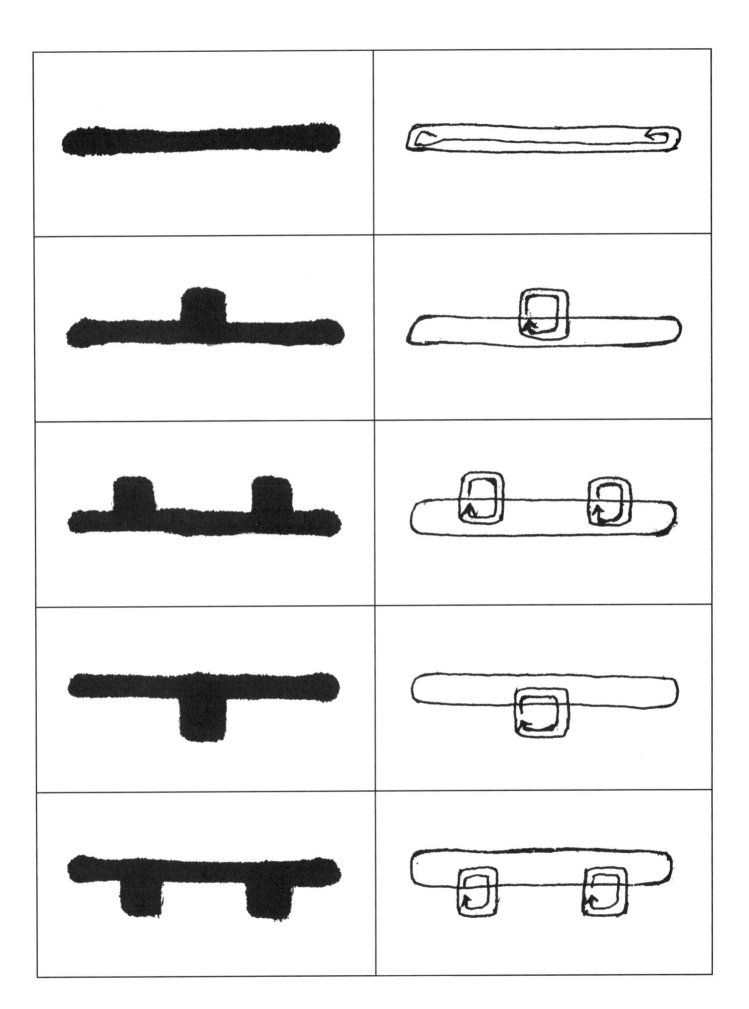

9

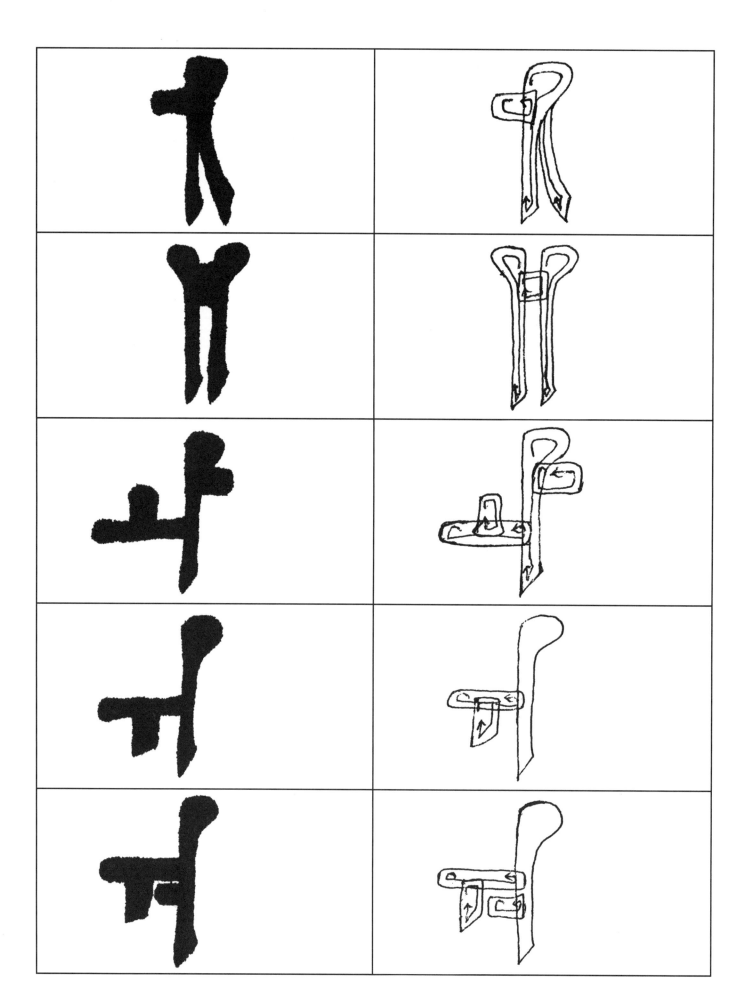

ㄱ	ㄱ	ㄱ
가 갸 거 겨 기	고 교 구 규 그	받 침
ㅋ	ㅋ	ㅋ
카 캬 커 켜 키	코 쿄 쿠 큐 크	받 침
ㄴ	ㄴ	ㄴ
나 냐 너 녀 니	노 뇨 누 뉴 느	받 침
ㅁ	ㅁ	ㅁ
	앞글자와 이어쓸 때	받 침
ㅂ	ㅂ	ㅂ
	앞글자와 이어쓸 때	받 침

ㄷ	ㄷ	ㄷ
	앞글자와 이어쓸 때	받 침
ㅌ	ㅌ	ㅌ
		받 침
ㅇ	ㅇ	ㅇ
		받 침
ㅍ	ㅍ	ㅍ
		받 침
ㄹ	ㄹ	ㄹ
		받 침

ㅅ	ㅅ	ㅅ
사 샤 서 셔 시	소 쇼 수 슈 스	받 침
ㅈ	ㅈ	ㅈ
자 쟈 저 져 지	조 죠 주 쥬 즈	받 침
ㅊ	ㅊ	ㅊ
차 챠 처 쳐 치	초 쵸 추 츄 츠	받 침
ㅎ	ㅎ	ㅎ
		받 침

ㄲ	ㄲ	ㄲ
		받 침
ㄸ	ㄸ	ㄸ
		받 침
ㅃ	ㅃ	ㅂ
		받 침
ㅆ	ㅆ	ㅆ
		받 침
ㅉ	ㅉ	ㅈ
		받 침

가 겨 고 구

나 녀 노 누

다 뎌 도 듀

라 려 료 루

마 며 모 뮤

바 뱌 버 벼 보 부

사 쌰 셔 쇼 슈

야 어 요 우

자 쟈 져 죠 주

차 쳐 쳐 쵸 추

16

커 켜 코 쿄 큐

타 텨 토 툐 투

파 퍄 퍼 표 푸

하 허 호 효 후

커 려 레 메 해

꺼 껴 꼬 꾸

따 뗘 또 뚜

뼈 뺘 뽀 뿌

써 쎠 쏘 쑤

쩌 쪄 쪼 쭈

슬기로운

우리겨레

아름다운

조국강산

대한민국

맹의민속

민속승원

평화통일

하얀벚꽃
피는고향
중다시가
노래하네

노니라는

오슬길은

사랑으로

피웃있나

가슴속에

찾아드는

사랑노래

들려온다

나눔안에

평화있다

사랑있는

아름답다

나라사랑

보도공정

경노사상

여의법설

개같으로

베풀어서

축복되어

돌아오나

보고싶은

그대마음

꿈속에들

있오슬가

어떤 스승

눈감을에

였고하여

누워있네

29

성마꽃이
피어나는
아름다운
금수강산

태극기광복절

무궁화삼천리

창도계임상계

즐거운소풍날

덕수궁돌담길

31

가을철돌궁화

골짜기시냇물

대서장획파도

바닷가모리섬

대보름달맞이

시골실힘방눈

옷놀이날뛰기

소리아정잎기

산기슴진술밭

개나리질달리

파랑새녹두말

다람쥐도토리

소나기무지개

푸른산맑은물

금잔디종달새

묵단동어이여펄써벼

거어도니자담향풍

저나는테새산이데

황지도공연오로님

자는물이흘러서나

동강을어룬다하네

지팡이고 울면서지

약산은 도궁에의힘

천모습보 려왔건만

영원성디쓸리어터

조자없고 성양울까

머귀먼저서그나

사랑새님이도니마

나산어라철단어돌

한덩어오 려냥고서

두팔을높어돌고꾸

르깃나니전거매디잇

옹디마라한자슨잇옹

관악산위에서울가
어오므니궁중어뭄
어쯩양서경송인더
충선이가서고없는연
주다위어이저꽌온그
어쩐님그리시는고

첨머선골쩌기도펼

어저는물은하로알

었다니병연아로세

그날의제사가인

구나구나숨서아꼬

꼬리마아아나는나

장산열두개써서

라지는남녀니가담

풍아래수직했더니

철렁어때어달린형

엄나마도산정이날

아가마끄라오러너

보영어낳어온다백

백한삼림태고의침

묵속어짐겨있는곳

날림산숲바다롤벗

어제나와게마뭉어

저리롤둘러바노라

병세의

흩어겼든

지나진금강

낙화암

스질섯인

흐느께울다

오오며

다시흘러

논산강경에

오곡을

길러놓고

서해로도나

낙동강

구경갔더니

일천삼백리

그토나

가엾어라

물오건없수

오늘도
여울여울
소리지는물
이겨레
혈관속에
피가되었소

선한집

갑고돌러

피신돌판에

강한술

길거홀러

하올날리고

돛단배

바람타고서

오르내리기

그러면

여보시다니

영산강이라네

그리쳐

홀러오는

압록강위에

피눈물

가람마다

구슬프고나

강건너

만주벌은

고구려옛땅

줄어든

이지도를

누가그렸나

아홉성

재우지저

거리와이영웅

나강토

도 도찾아

말영이더강

어느땐

남루에대

산길을찾아

뭇소도

올때넘던

두만강이다

노래도

흥감돌아

푸른대동강

큰물결

일어나기

몇백이런가

정동벗

남북으로

흩어졌는데

저달따

청유영에

무심하였네

53

고량풀

배돌서어

석벽올끼고

비슴어

임신강을

내리닫더니

서월도

그몽아라

성씨나는일

ㅊㅊ한

남의행세

너게멸할꼬

먼저님

웃음눈물

힘양어양고

땀없이

마다로따

호르는하양

어느 땅

자유 평화

임제 오려나

또 한 몸

느긋슬게

지나가누나

하늘에

닿을저기

우리겨레손

천지야

아름답다

신비로하나

칭평은

거둘한꽝

오랜영터선

칭나라

세요잠꾜

여기시지내

첫돌이

아침햇빛

먼저받은곳

관모산

제일높은

장엄도하여

동동이

처렁처렁

나타나나

창세의

황홀한경

여정이었나

옹혜풍

돌았구나

일판이칠룡

골머다

풍악치는

금상산일네

62

흥겨운

저녁그네

태지않아

따뜻한

술한잔을

드리고가오

창파를

접어다려

멀멀어깨고

내동라

배에오로

설억산청통

마음이

놀던자리

어디엔가고

당그럼

오성이어

동청이온다

묘향산

미도향도

높기도한게서

구름도

제못올라

허리감돌고

서산에

노을지면

나의술밭에

호돗ㅅ

오순리

어울렁나

올데
우뚝솟은
금수산이라
걸음을
멈추고서
외치는말이

평양성

그림같다

이좋은고장

나우리

멋내여라

고구려전통

섬강천

맑은데야

놀아도숨아

한양성

맨편상앗

지개눈나

알뜰한

남쪽강산

인연의나라

내동포

마사우장

누리움세

어떻게
계룡산이
어째하던가
산에는
단풍이요

동에는

그림을
보지않고도
눈여겨봤던데
며향기
무르녹아
고불쳐오네

지리산
천왕봉을
언제오 돌꼬
청학동
접어들어
길을해멀세

칠불암

물탱소리

다정도하다

선자에

물수거라

부르는구나

물 맑에

구름 맑에

제주하려션

먹을담

없었오

떠날길없고

지난해
남는별이
굴러쳐오른
하여다
나다말며
걸게오나라

나섰한

골짜기니

돌벼리와여

물타는

가을단풍

지라버달아라

산새들

둥지마로

날ㅍ자닫는날

미지림

푸른숲이

다좋다구나

대얌산

황대화야

모눈이었어

저혼자

피고싶다

어프하리따

하나의

겸표한경

맞지앉고서

조화의

숨셜랑은

어느새피마라

세상글

조성동을

타고나려며

두굼딩

지어많는

젊은어마음

월출산

구정봉이

장검을 들고

허공을

째를 듯이

높이 솟았는데

천태도 노래도

옮겨왔다

아영업었고

어느나

마진다

땅이오르니

조계선

선양승광

성자를물어

국사돌

옛자취를

고루벼웁고

선산대

옹어설을

하체나올제

종소리

배명소리

생어둘란다

동백꽃

장승동에

취한반걸음

대둔산

수충사에

옷을여미고

마음대

얻겠으이

서었단거니

넘어져

둘러줄

술에답나

홍지님

젊었기

꽃처럼

아름답게

멎지님

젊었기

저녁해

돌아가야해요

오래간만이야

나도

그리다

다시가저설로

묶어질리없다

저안에

태풍몇개

천둥몇개

바람몇개있었다

자신의 허물은
보는 것은 지혜요
남의 허물은
모르는 척 지나쳐
버리는 것은
덕이니라

아름답고 예쁜

모습은 눈에 남고

멋진 말은

귀에 남지만

따뜻한 배품은

가슴에 남는다

흔들리지않고

피는꽃이

어디있으랴

그어떤아름다운

꽃들도다흔들리며

피었나니

나무는 꽃을

버리어야 열매를

맺을 수 있고

강물은 강을

버리어야 바다에

도달할 수 있다

모든 사람들은
세상이 변화하길
바라지만
그 자신은 아무도
변화시킬 생각을
하지 않는다

한알의밀이

땅에떨어져

죽지아니하면

한알그대로있고

죽으면많은

열매맺느니라

뿌리가깊은

나무는바람에도

흔들리지

아니하므로

꽃이좋게피고

열매가많습니다

남에게 온혜를

베풀었거든

생각하지를 말고

남에게서 온혜를

입었거든

잊지를 마라

산에는 꽃 피네

꽃이 피네 갈봄여름

없이 꽃이 피네

산에 산에 피는 꽃은

저만치 혼자서

피어 있네

산에피어는좋은

세요꽃이좋아

산에서서는그네

산에는꽃지네

꽃이지네갈봄여름

없이꽃이지네

더운날당신이

찾오ㅅ편ㄱㅍ이

내말이이있었ㄴ라

당신이숨으로

내가사십편처

그리다가이있었ㄴ라

그래도당신이

내곁에머물지

앉아있었노라

오늘도어제도

아니었고내일훗날

그때에있었노라

내꿈꾸이렁꺼의
개꿈끄이근만이앙
그이강내리리잉꾸
엉엉어요허
길닥리꽃이룸꾸까
개꿈리헤이허리잉꾸

가서는 걸음걸음

놓인 그 꽃을 사뿐히

즈려밟고 가시옵서서

나보기가 역겨워

가실때에는 죽어도

아니눈물흘리오리다

돔가울 없어 밤마다

돌논달 도여졌어

미처몰렸어요

어렇거시부처가

그리울줄 도여졌어

미처몰렸어요

달이암만밝아도

쳐다볼줄을예선에

미쳐몰랐어요

이제금저달이

설움인줄은예선에

미쳐몰랐어요

눈물마음으로

법마저이어슬멍옹고

나는자유를사랑했다

두동강잘라놓은

천고의집인돌은

하늘무서운줄모르고

세상이가소롭고

자유는죽었다고

한 줌의 흙이 되어

망각의 세월에 묻혔는가

하늘도 바람도

그대로인데

고운 자태 감추고

모질거지고떠는

돌 꽃이여!

하늘바람어호느끼는가

내고향은

옥녀가살았던

옥녀봉이있는곳

내고향은

그리기께모여살던

비홍산이있는곳

내고향은

맑은 시냇물흐르는

저숲저기있는곳

내고향은

구름피어가도넘거

펼처저풍넘도는곳

내고향은

여름엔떡갈고

겨울언설대타는곳
내고향옥산은
오랜친구들정답게
살기좋은곳
아! 가슴시리도록
그리운내고향
옥산아리네

검정고무신벗어들고

맨발로

숨박꼭질하며

뛰어놀던아이들

몽당연필공책몇권

보자기에싸서

허리춤에메고

학교가는데
코흘리개아이들은
손자도보고
손녀도보았는데
하얀머리
주름살얼굴에
늘어가나보니어른은

막을수가없어라

아! 영겁을지나고

지구가멸래알되어도

가슴속에

묻어주고싶은이름

영원한

동생이어라

한여름에도 좋은

겨울에도 그대와

데이트는 따뜻한

봄날이다 봄라도

시기슭에도

그대와데이트는

선들선들가을이다

그지없지나는서점

은다좋아한다

나를아껴하고
싶은날그대의
눈속으로떠내가
그대의않속으로
눈맞춤이라도하
고싶다어혀쉽함
소리없는눈물을
그랍다그랍다
그대가!

이해인 시 그리움의 꽃 / 33×68cm

꽃다운
얼굴은한철에
불과하나

꽃다운
마음은일생을
지지않네

장미꽃백송이는
일주일이면
시들지만

마음꽃한송이는
백년의
향기내뿜네

김수환추기경어록 모정

김수환 추기경 어록 / 33×68cm

남산오솔길

산새도
자유롭게 날아다니는
남산오솔길
행복한
사람끼리 걸어 갑니다

꽃님도
수줍어 써 피어 있는
남산오솔길
정답게
손을 잡고 걸어 갑니다

구름도
한가로이 떠다니는
남산오솔길
어여쁜
연인들이 걸어 갑니다

모정 시 남산오솔길을 쓰다

모정 시 남산오솔길 / 33×68cm

얼굴 하나야

손바닥

둘로

폭 가리지만

보고 싶은

마음

호수만 하니

눈 감을 밖에

정지용 시 모정

정지용 시 / 33×68cm

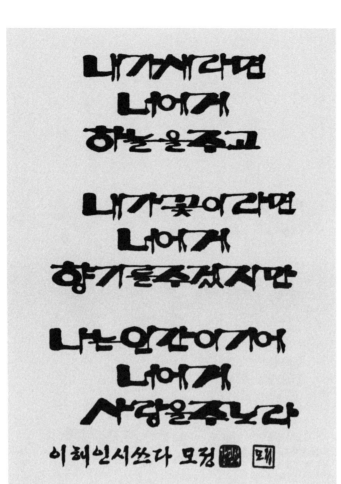

내가 새라면
너에게
하늘을 주고

내가 꽃이라면
너에게
향기를 주겠지만

나는 인간이기에
너에게
사랑을 주노라

이해인서쓰다 모정

이해인 시 / 25×34cm

아름답고어쁜
모습은
눈에남고
멋진말은
귀에남지만
따뜻한
배풍은
가슴에남는다

좋은글중에서 모정

모정 시 / 25×34cm

눈이내리면

눈덮인가슴처럼
고운하얀색

고향의그리움이
가슴을덮네

햇님이내려와서
지우가젔어

내마음가득담아
숨겨야해요

모정강민석짓고쓰다

이해인 시 / 25×34cm

혼자걷는
길에는아련한
그리움있고

돌아걷는
길에는아련한
사랑이있고

우리가걷는
길에는따뜻한
모정이있네

좋은중중에서 모정

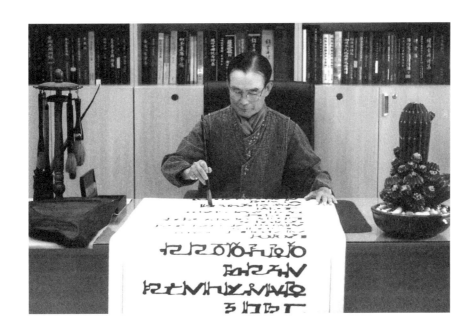

강 민 석 (姜玟錫)

충남 부여 출생
아호 : 모정(牟汀)

주소 : 우 10365
경기도 고양시 일산서구 주화로7 강선마을 1604동 301호
TEL : 031-913-8791
H·P : 010-8024-2700

서 력
• 한국서예비림협회 초대작가
• 한국서예비림박물관 입비작가
• 백제세종서예협회 초대작가, 심사위원
• 중국 태행운 태산회원, 초대작가
• 중국 국제서화예술협회 초대작가
• 고양유림봉암서예원 서예지도 강사

작품소장(세종어제 훈민정음)
• 고양문화원
• 고양시 덕양구청
• 일산노인종합복지관
• 일산서부경찰서
• 세종시청

모정강민석손

한글어울체

초판인쇄 2017년 10월 25일
초판발행 2017년 10월 30일

저 자 모정 강 민 석
　　　　경기도 고양시 일산서구 주화로7, 강선마을 1604동 301호
　　　　TEL : 031-913-8791　Mobile : 010-8024-2700

펴낸곳 🌸 ㈜이화문화출판사
주 소 서울시 종로구 사직로10길 17 (내자동 인왕빌딩)
T E L 02-732-7091~3(구입문의)
F A X 02-725-5153
홈페이지 www.makebook.net

등록번호 제300-2015-92호
I S B N　979-11-5547-297-2
Copyright© 2017 강민석

값 12,000원